司马彦

正楷入门基础教程

章法布局

描红临写版

司马彦 书写

 这样练

✎ 笔顺动图：教你写出规范汉字

▤ 作品赏析：领略书法艺术魅力

▶ 方法指导：学会方法事半功倍

💬 汉字解说：理解中华汉字起源

 微信扫码

长江出版传媒 | 湖北教育出版社

目录

书法中的章法与布局

章法即书法作品的布局，是独成体系的，但又不是孤立的，它与笔法、墨法和字法是相互联系的。

章法分为小章法和大章法两种，小章法研究的是单个字，它涉及汉字笔画之间的顾盼、避就、粗细、开合与转接等技法；而大章法研究的是一行字、几行字或一幅完整的作品，它涉及正文、款识、印章、幅式等方面的知识。

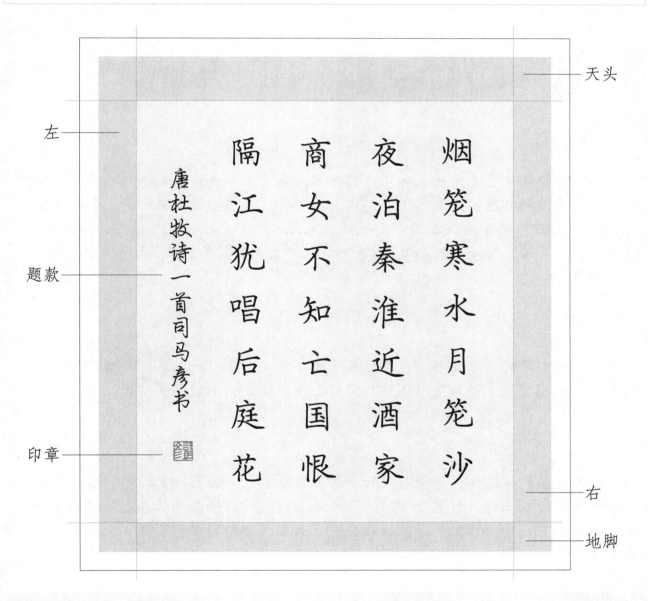

天头

左

题款

印章

右

地脚

（正文）烟笼寒水月笼沙，夜泊秦淮近酒家。商女不知亡国恨，隔江犹唱后庭花。

（题款）唐杜牧诗一首司马彦书

① 书法作品一般左右留白相等。

② 题款一般都处于略低于正文的第一个字的位置。

③ 刻着作者名字的印章一般盖在题款之下。印章大小一般不超过题款字的大小。

书法的幅式

随着书法的发展，书法作品的格式越来越受到人们的重视，无论是信函、文稿、便条等应用文书，还是供人欣赏的书法作品，都有一定的格式。

书法的格式是书法章法的一个主要表现形式，不同的格式可以表达不同的趣味，从而产生不同的效果。书法的格式不同，布局的形式也会随之变化。

书法篇幅的形式称幅式，书法作品的创作首先要考虑的问题就是幅式。一段格言警句、一副对联、一篇短文、或一两个字，欲以书法艺术的形式表现出来，首先要确定采用什么样的幅式，幅式有条幅、中堂、斗方、对联、条屏、扇面、册页、长卷、横幅（匾额、横额、横披）；等等。

1.中堂

指长宽比例不太悬殊的长方形作品幅式，自上而下成一条幅。随着硬笔书法的发展，从书写格式上可分直写（竖写）与横写，从表现形式上可以是有格式或无格式。竖写书写顺序为从右到左，逐列书写，一般句子之间不加标点，起不空头，文不分段，直接顺着写下去，如果所写的是词、曲，则需在上下阙之间适当留出约一个字的空白。

2.斗方

指长宽相等的正方形书法作品幅式。可多字可少字，也可写成尺牍式。落款若另起一行，则落款上端与印章下端均应留出适当空白，不宜撑满格子。

3.条幅

指长宽比例较悬殊的竖向悬挂的书法作品幅式，一般长与宽的比例不小于3：1。若书写成两行或三行，注意上下字间距紧凑，行间彼此呼应。落款之前须计算好位置，落款的字应小于正文，落款长度要短于正文一整行的书写长度，上下不宜与正文齐平。

4.横幅

指形状为长方形的横向书法作品幅式。书写时注意每一列要纵向对齐，一般正文的上端和底端均应大致对齐，书写时要考虑到横向的幅式要求，可写成多行多字，

也可写成从右到左的一行式。

5.条屏

由多个条幅组成。常见的有三条屏、四条屏、六条屏、八条屏等，一般为双数。书写内容可以是一种，也可以是内容相关或相似的几种。落款一般落在最后一条，落款的字应小于正文的字，落款前须计算好位置，以便安排好落款文字。

6.对联

对联又称楹联，包括上联和下联，幅式一般为上、下联各书写一条，讲求文字内容对仗工整。落款可以是单款，也可以是双款。单款落在下联左方或左下方，双款则上款落在上联的右上方，下款落在下联的左方或左下方。

7.扇面

扇面是书法创作中常用的一种作品幅式，兼具实用和艺术观赏两种功能。一般有两种形式：一种是折扇式；另一种是团扇式。

折扇：扇面展开后为半圆形，一般这种扇面书写的字数较多。书写时在章法上有特别的要求，字的重心位置依据扇面摺行上端宽的部分来书写，为了避免下端拥挤，一般用长短行交替的方式来书写，即首行长，二行短，以此类推，也可使用两行法书写。

团扇：扇面展开后为圆形，一般书写时布局要充实饱满，与圆形一致，也可圆中取方，也可随要求布局。

题款

每一幅完整的书法作品都有题款。所谓题款，是指正文之外的文字，主要包括如书赠对象及对对象的称呼，正文出处，书写时间、地点、缘由，作者名号以及跋语，等等。

钤印

钤印是书法作品不可忽视的组成部分，一幅黑白相间的书法作品，钤上一方或几方红色印章，能起到画龙点睛的作用，使作品妙趣横生。

章法布局一：大中堂

楷 书 大 中 堂

北	国	风	光	千	里	冰	封	万	里
雪	飘	望	长	城	内	外	惟	余	莽
莽	大	河	上	下	顿	失	滔	滔	山
舞	银	蛇	原	驰	蜡	象	欲	与	天
公	试	比	高	须	晴	日	看	红	装
素	裹	分	外	妖	娆	江	山	如	此
多	娇	引	无	数	英	雄	竞	折	腰
惜	秦	皇	汉	武	略	输	文	采	唐
宗	宋	祖	稍	逊	风	骚	一	代	天
骄	成	吉	思	汗	只	识	弯	弓	射
大	雕	俱	往	矣	数	风	流	人	物
还	看	今	朝						

毛泽东词沁园春雪 司马彦书

先描红后临写

独立寒秋湘江北去橘子
洲头看万山红遍层林尽
染漫江碧透百舸争流鹰
击长空鱼翔浅底万类霜
天竞自由怅寥廓问苍茫
大地谁主沉浮携来百侣
曾游忆往昔峥嵘岁月稠
恰同学少年风华正茂书
生意气挥斥方遒指点江
山激扬文字粪土当年万
户侯曾记否到中流击水
浪遏飞舟

毛泽东词沁园春长沙　司马彦书

城上风光莺语乱，城下烟波春拍岸。

绿杨芳草几时休，泪眼愁肠先已断。

情怀渐觉成衰晚，鸾镜朱颜惊暗换。

昔时多病厌芳尊，今日芳尊惟恐浅。

年年跃马长安市。客舍似家家似寄。

青钱换酒日无何，红烛呼卢宵不寐。

易挑锦妇机中字。难得玉人心下事。

男儿西北有神州，莫滴水西桥畔泪。

绿杨芳草长亭路。年少抛人容易去。

楼头残梦五更钟，花底离愁三月雨。

无情不似多情苦。一寸还成千万缕。

天涯地角有穷时，只有相思无尽处。

宋词三首 壬寅孟冬司马彦书于武汉

隐隐飞桥隔野烟，石矶西畔问渔船。

桃花尽日随流水，洞在清溪何处边？

独在异乡为异客，每逢佳节倍思亲。

遥知兄弟登高处，遍插茱萸少一人。

月落乌啼霜满天，江枫渔火对愁眠。

姑苏城外寒山寺，夜半钟声到客船。

京口瓜洲一水间，钟山只隔数重山。

春风又绿江南岸，明月何时照我还。

天门中断楚江开，碧水东流至此回。

两岸青山相对出，孤帆一片日边来。

日照香炉生紫烟，遥看瀑布挂前川。

飞流直下三千尺，疑是银河落九天。

七言古诗六首　壬寅孟冬司马彦书

先描红后临写

毛泽东诗二首　壬寅年冬月司马彦书

红军不怕远征难　万水千山只等闲
五岭逶迤腾细浪　乌蒙磅礴走泥丸
金沙水拍云崖暖　大渡桥横铁索寒
更喜岷山千里雪　三军过后尽开颜

钟山风雨起苍黄　百万雄师过大江
虎踞龙盘今胜昔　天翻地覆慨而慷
宜将剩勇追穷寇　不可沽名学霸王
天若有情天亦老　人间正道是沧桑

塞下秋来风景异，衡阳雁去无留意。四面边声连角起，千嶂里，长烟落日孤城闭。浊酒一杯家万里，燕然未勒归无计。羌管悠悠霜满地，人不寐，将军白发征夫泪。

碧云天，黄叶地，秋色连波，波上寒烟翠。山映斜阳天接水，芳草无情，更在斜阳外。黯乡魂，追旅思，夜夜除非，好梦留人睡。明月楼高休独倚，酒入愁肠，化作相思泪。

范仲淹词二首　壬寅孟冬司马彦书

一树寒梅白玉条迥临村路傍溪桥
不知近水花先发疑是经冬雪未销
自古逢秋悲寂寥我言秋日胜春朝
晴空一鹤排云上便引诗情到碧霄

七言诗四首 壬寅孟冬司马彦书

李白乘舟将欲行忽闻岸上踏歌声
桃花潭水深千尺不及汪伦送我情
朝辞白帝彩云间千里江陵一日还
两岸猿声啼不住轻舟已过万重山

明月几时有把酒问青天不知天上宫阙今
夕是何年我欲乘风归去又恐琼楼玉宇高
处不胜寒起舞弄清影何似在人间转朱阁
低绮户照无眠不应有恨何事长向别时圆
人有悲欢离合月有阴晴圆缺此事古难全
但愿人长久千里共婵娟

苏轼水调歌头词 癸卯初春司马彦书

大江东去浪淘尽千古风流人物故垒西边人

道是三国周郎赤壁乱石穿空惊涛拍岸卷起

千堆雪江山如画一时多少豪杰遥想公瑾当

年小乔初嫁了雄姿英发羽扇纶巾谈笑间樯

橹灰飞烟灭故国神游多情应笑我早生华发

人生如梦一樽还酹江月

苏轼念奴娇赤壁怀古　癸卯春司马彦书

章法布局二：小中堂

楷 书 小 中 堂

汉乐府江南 司马彦书

鱼戏莲叶北

鱼戏莲叶南

鱼戏莲叶西

鱼戏莲叶间

鱼戏莲叶东

江南可采莲莲叶何田田

空山新雨后天气晚来秋明

月松间照清泉石上流竹喧

归浣女莲动下渔舟随意春

芳歇王孙自可留

王维山居秋暝　司马彦书

碧玉妆成一树高
万条垂下绿丝绦
不知细叶谁裁出
二月春风似剪刀
咏柳 司马彦书

荷叶罗裙一色裁
芙蓉向脸两边开
乱入池中看不见
闻歌始觉有人来
采莲曲 司马彦书

寒雨连江夜入吴
平明送客楚山孤
芙蓉楼送辛渐 司马彦书
洛阳亲友如相问
一片冰心在玉壶

少小离家老大回
乡音无改鬓毛衰
回乡偶书 司马彦书
儿童相见不相识
笑问客从何处来

白日依山尽黄
河入海流欲穷
千里目更上一
层楼　司马彦书

移舟泊烟渚日
暮客愁新野旷
天低树江清月
近人　司马彦书

树　风　忽
梨　来　如
花　千　一
开　树　夜
　　万　春

司马彦书

思　于　业
毁　嬉　精
于　行　于
随　成　勤
　　于　荒

司马彦书

章法布局三：斗方

楷书斗方

纤	云	弄	巧	飞	星	传	恨	银	汉
迢	迢	暗	度	金	风	玉	露	一	相
逢	便	胜	却	人	间	无	数	柔	情
似	水	佳	期	如	梦	忍	顾	鹊	桥
归	路	两	情	若	是	久	长	时	又
岂	在	朝	朝	暮	暮	昨	夜	雨	疏
风	骤	浓	睡	不	消	残	酒	试	问
卷	帘	人	却	道	海	棠	依	旧	知
否	知	否	应	是	绿	肥	红	瘦	

宋词二首 癸卯年春司马彦书

先描红后临写

一曲新词酒一杯，去年天气旧亭台，

夕阳西下几时回？无可奈何花落去，

似曾相识燕归来。小园香径独徘徊。

一向年光有限身。等闲离别易销魂。

酒筵歌席莫辞频。满目山河空念远，

落花风雨更伤春。不如怜取眼前人。

去年元夜时，花市灯如昼。月上柳梢

头，人约黄昏后。今年元夜时，月与

灯依旧。不见去年人，泪湿春衫袖。

宋词三首 癸卯年春司马彦书于武汉

千古江山英雄无觅孙仲谋

处舞榭歌台风流总被雨打

风吹去斜阳草树寻常巷陌

人道寄奴曾住想当年金戈

铁马气吞万里如虎元嘉草

草封狼居胥赢得仓皇北顾

四十三年望中犹记烽火扬

州路可堪回首佛狸祠下一

片神鸦社鼓凭谁问廉颇老

矣尚能饭否

辛弃疾词一首 壬寅冬月司马彦书

先描红后临写

群芳过后西湖好狼籍残红飞絮濛

濛垂柳阑干尽日风笙歌散尽游人

去始觉春空垂下帘栊双燕归来细

雨中把酒祝东风且共从容垂杨紫

陌洛城东总是当时携手处游遍芳

丛聚散苦匆匆此恨无穷今年花胜

去年红可惜明年花更好知与谁同

堤上游人逐画船拍堤春水四垂天

绿杨楼外出秋千白发戴花君莫笑

六幺催拍盏频传人生何处似尊前

欧阳修词三首　癸卯春司马彦书

辛	苦	遭	逢	起	一	经	干	戈	寥
落	四	周	星	山	河	破	碎	风	飘
絮	身	世	浮	沉	雨	打	萍	惶	恐
滩	头	说	惶	恐	零	丁	洋	里	叹
零	丁	人	生	自	古	谁	无	死	留
取	丹	心	照	汗	青				

文天祥过零丁洋诗一首　司马彦书

东风夜放花千树，更吹落，星如雨。宝马雕车香满路。凤箫声动，玉壶光转，一夜鱼龙舞。蛾儿雪柳黄金缕。笑语盈盈暗香去。众里寻他千百度，蓦然回首，那人却在，灯火阑珊处。

辛弃疾青玉案元夕词　司马彦书

曹操龟虽寿 司马彦书

幸	养	盈	烈	老	腾	神
甚	怡	缩	士	骥	蛇	龟
至	之	之	暮	伏	乘	虽
哉	福	期	年	枥	雾	寿
歌	可	不	壮	志	终	犹
以	得	但	心	在	为	有
咏	永	在	不	千	土	竟
志	年	天	已	里	灰	时

解	落	三	秋	叶
能	开	二	月	花
过	江	千	尺	浪
入	竹	万	竿	斜

司马彦书

岭外音书断

经冬复历春

近乡情更怯

不敢问来人

司马彦书

独坐幽篁里

弹琴复长啸

深林人不知

明月来相照

司马彦书

空山不见人

但闻人语响

返景入深林

复照青苔上

司马彦书

章法布局四：条幅

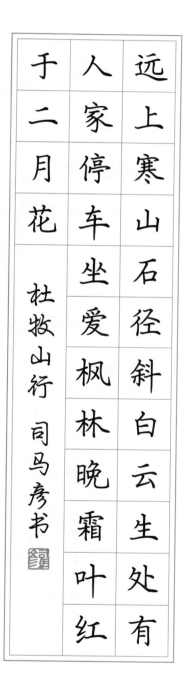

远上寒山石径斜，白云生处有人家。停车坐爱枫林晚，霜叶红于二月花。

杜牧山行 司马彦书

先描红后临写

春眠不觉晓 处处闻啼鸟
夜来风雨声 花落知多少

唐孟浩然春晓诗 司马彦书

先描红后临写

海上生明月天涯共此时情人怨遥夜竟夕

起相思灭烛怜光满披衣觉露滋不堪盈手

赠还寝梦佳期　张九龄望月怀远　司马彦书

章法布局五：横幅

楷书横幅

功	盖	三	分	国	名	成	八	阵	图
江	流	石	不	转	遗	恨	失	吞	吴

唐杜甫八阵图　癸卯春司马彦书

两个黄鹂鸣翠柳，一行白鹭上青天。
窗含西岭千秋雪，门泊东吴万里船。

唐杜甫绝句诗一首　癸卯春司马彦书

枫桥夜泊

声	寺	城	愁	枫	霜	月
到	夜	外	眠	渔	满	落
客	半	寒	姑	火	天	乌
船	钟	山	苏	对	江	啼

司马彦书

秋夕

牛	水	夜	流	罗	冷	银
织	卧	色	萤	小	画	烛
女	看	凉	天	扇	屏	秋
星	牵	如	阶	扑	轻	光

司马彦书

章法布局六：条屏

◇楷◇书◇条◇屏◇

孤山寺北贾亭西
水面初平云脚低

几处早莺争暖树
谁家新燕啄春泥

乱花渐欲迷人眼
浅草才能没马蹄

最爱湖东行不足
绿杨阴里白沙堤

剑 外 忽 传 收 蓟 北 初
闻 涕 泪 满 衣 裳 却 看

妻 子 愁 何 在 漫 卷 诗
书 喜 欲 狂 白 日 放 歌

须 纵 酒 青 春 作 伴 好
还 乡 即 从 巴 峡 穿 巫

峡 使 下 襄 阳 向 洛 阳

杜 甫 诗　司 马 彦 书

杨柳青青江水平
闻郎江上唱歌声
东边日出西边雨
道是无晴却有晴

朱雀桥边野草花
乌衣巷口夕阳斜
旧时王谢堂前燕
飞入寻常百姓家

唐刘禹锡古诗二首
癸卯年春司马彦书

司马彦书

江上往来人

但爱鲈鱼美

君看一叶舟

出没风波里

章法布局七：对联

楷 书 对 联

扬长避短城乡处处沐春晖

癸卯初春 司马彦书

除旧迎新远近声声传喜报

喜气常临富贵双全幸福家

癸卯初春 司马彦书

吉星高照人财两旺荣华宅

读书对圣贤当知所学何事

癸卯初春

立志在天地须求无愧此心

司马彦书

百废俱兴江山多姿皆入画

癸卯初春

三春伊始城乡无处不飞花

司马彦书

章法布局八：扇面

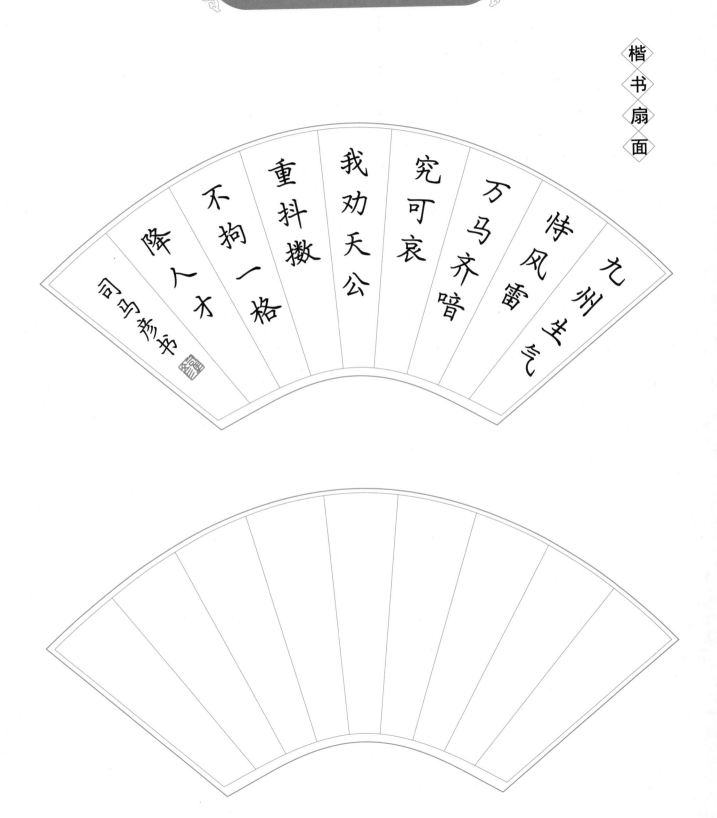

千里黄云白日曛，北风吹雁雪纷纷。莫愁前路无知己，天下谁人不识君。

人闲桂花落，夜静春山空。月出惊山鸟，时鸣春涧中。

司马彦书

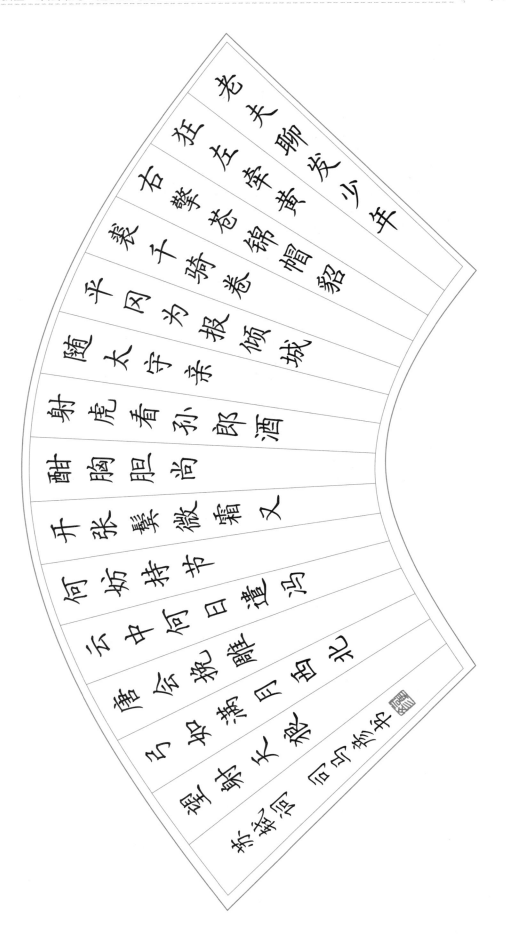

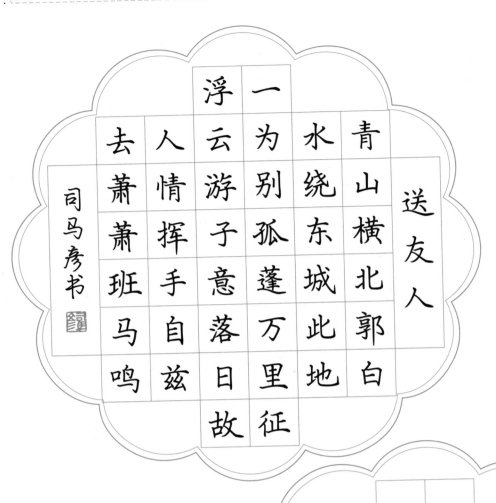

送友人

青山横北郭白
水绕东城此地
一为别孤蓬万里征
浮云游子意落日故
人情挥手自兹
去萧萧班马鸣

司马彦书

赠花卿

锦城丝管日纷纷

半入江风半入云

此曲只应天上有

人间能得几回闻

司马彦书

先描红后临写

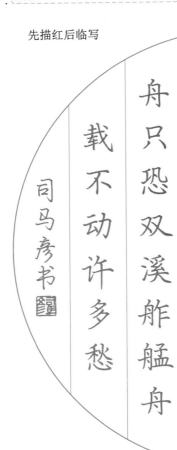

风住尘

香花已尽日晚

倦梳头物是人非事

事休欲语泪先流闻说

双溪春尚好也拟泛轻

舟只恐双溪舴艋舟

载不动许多愁

司马彦书